CATALOGUE

DE LA

PRÉCIEUSE COLLECTION

DE

LETTRES AUTOGRAPHES

AYANT APPARTENU

à

M. Victorien SARDOU

Membre de l'Académie Française

CATALOGUE
DE LA
PRÉCIEUSE COLLECTION
DE
LETTRES AUTOGRAPHES
AYANT APPARTENU
à
M. Victorien SARDOU
Membre de l'Académie Française

AVIS

Il y aura le jour de la vente, Exposition publique des pièces, de deux à trois heures, Hôtel des Commissaires-priseurs, salle n° 8.

Les pièces sont visibles chez l'Expert huit jours avant la vente.

L'authenticité des pièces est garantie.

Les Acquéreurs paieront dix pour cent en sus du prix d'adjudication.

M. Noël CHARAVAY, expert en autographes, chargé de la vente, remplira, aux conditions d'usage, les commissions qu'on voudra bien lui confier.

CATALOGUE

DE LA

PRÉCIEUSE COLLECTION

DE

LETTRES AUTOGRAPHES

AYANT APPARTENU

à

M. Victorien SARDOU

MEMBRE DE L'ACADÉMIE FRANÇAISE

DONT LA VENTE AURA LIEU A PARIS

Le LUNDI 24 MAI 1909, à trois heures très précises du soir

Hôtel des Commissaires-Priseurs, Rue Drouot, salle n° 8

PAR LE MINISTÈRE DE

M^{es} LAIR-DUBREUIL & BAUDOIN

Commissaires-Priseurs

6, Rue Favart 10, Rue de la Grange-Batelière

ASSISTÉS DE

M. Noël CHARAVAY, Expert en Autographes

3, Rue de Furstenberg, à PARIS

MDCCCIX

1. ABOUT (Edmond), le spirituel écrivain, membre de l'Académie française, n. 1828, m. 1885.

 L. a. s. à M. L. Pascal ; Athènes, 9 février 1852, 4 p. in-8.

 Il lui fait le récit de son voyage et lui transmet ses impressions. « Après le spectacle de l'activité anglaise et des beaux résultats qu'elle a produits, vous auriez vu ici le triste tableau des effets de la paresse. Athènes est un horrible village en raison de la plus petite ville d'Angleterre. Point de pavé, point d'éclairage ; des maisons bâties à la hâte avec de la terre, ou, ce qui est pis, avec des chefs-d'œuvre en débris ; une campagne où inculte, ou mal cultivée ; les paysans croient avoir assez fait quand ils ont gratté l'épiderme de la terre, et les Athéniens de la ville se croiraient déshonorés de porter un fardeau. »

2. AFFICHES ET IMPRIMÉS.

 Liasse considérable d'affiches et d'imprimés divers : lois des diverses assemblées de la Révolution, affiches de la mairie de Paris, circulaires, etc., concernant les événements, le prix des denrées, les fêtes, etc...

3. ALBE (Fernand-Alvarez de Tolede, duc d'), fameux capitaine espagnol, gouverneur des Pays-Bas, n. 1508, m. 1582.

 L. s. en français ; Bruxelles, 19 décembre 1571, 1/2 p. in-folio.

4. ARNOULD (Sophie), la célèbre et spirituelle actrice, n. 1744 m. 1803.

L. aut. sig. *Sophie A.* à l'architecte Belanger ; du Paraclet-Sophie, 14 brumaire an VI, 4 p. pl. in-4.

Epître des plus curieuses sur une grave maladie qu'elle vient de faire. Piquants détails sur la manière dont elle a été soignée et guérie par le médecin de son village. Témoignages d'affection qu'elle a reçus. Spirituelles considérations sur la vieillesse.

5. ARNOULD (Sophie).

L. aut. à l'architecte Belanger ; du Paraclet-Sophie, 3 floréal an III, 2 p. 3/4 in-8.

Piquante épître. « Ma foy, mon bel ange, tu n'est pas changeant. Tu n'en a pas de prétexte, car celle que tu aime est toujours la même ! »

6. ARTISTES DRAMATIQUES. 6 pièces.

Saint-Val cadette, Nourrit, Saint-Aubin, Mademoiselle George, Maillard, L. Contat.

7. BALZAC (Honoré de), le grand romancier, n. 1799, m. 1850.

L. a. s. de Bc. à Léon Gozlan, mardi 10, 1/2 p. in-8.

Il le prie de retenir que le vendredi, jour funeste, est changé chez lui en jour de joie, attendu que c'est ce jour-là qu'il reçoit quelques amis à dîner.

8. BARNAVE (Antoine-Pierre-Joseph-Marie), un des plus célèbres orateurs de la Révolution, n. 1761, décapité le 18 novembre 1793.

Manuscrits et notes autographes, 27 p. in-fol.

IMPORTANT DOSSIER HISTORIQUE. C'est le projet de défense préparée par Barnave. Dans une première pièce intitulée *Chances et combinaisons*, il examine les chances de l'issue de son procès. — Dans une seconde pièce, il note quelques tournures d'expression

dont il devra se servir, quelques idées et sentiments à exprimer. « C'est un étrange présage, dit-il, pour cette seconde révolution s'il faut l'arroser du sang de ceux qui ont fait la première. » — Puis vient un projet de pétition. « J'ai servi ma patrie pendant trois ans avec un zèle pur et soutenu. Etranger depuis un an aux affaires publiques et paisible au sein de mes foyers, je me suis vu arrêté, conduit dans les prisons, traité comme un criminel...... » — Dans les autres pièces, il explique les actes de sa vie publique et répond aux calomnies répandues contre lui.

9. BARRAS (Paul), conventionnel, membre du Directoire exécutif, né à Fox-Amphoux (Var), 1755, mort en 1829.

1° L. a. s. à Botot ; Paris, 12 (vendémiaire an IV), 1 p. 1/2 in-4. Légère déchirure enlevant un mot.

Lettre politique des plus importantes. Il lui annonce que les républicains triomphent et qu'ils sont décidés à sauver la patrie des entreprises criminelles des nobles, des prêtres et des émigrés. Une commission directoriale vient d'être formée par les comités. « La Convention a vu le piège où on voulait la faire tomber. Nous marcherons contre tout ce qui s'élèverait contre l'autorité nationale. Les électeurs se sont sauvés hier au soir, à l'approche des colonnes que nous avons fait avancer contre eux ; nous serons fermes, que les représentants dans les départements nous imitent et la patrie est sauvée et tous ces vils royalistes disparaîtront.

2° L. aut. au docteur Marc, 1 p. in-8.

Il l'invite à dîner pour le lendemain avec Madame Tallien, princesse de Chimay (!).

10. BARRIÈRE (Théodore), célèbre auteur dramatique, auteur des *Faux bonshommes*, n. 1823, m. 1877.

2 l. a. s., 5 p. 1/2 in-8.

Curieuses lettres de rupture. Il veut cesser toutes relations avec sa maîtresse pour ne pas faire souffrir davantage une femme qu'il appelle Zélie ; en outre il ne peut travailler au milieu de toutes ces préoccupations. « Pélagie, tu m'as juré que tu étais avant tout mon amie, et bien aie le courage de sacrifier sinon à moi, du moins à mon avenir qui est toutes la ressource des miens, aie le courage de sacrifier les quelques heures de plaisir ou de bonheur

que tu pouvais avoir encore. » La seconde lettre est plus dure. Pélagie l'ayant menacé de se suicider, Barrière lui conseilla d'entrer chez Bocage. « Tu as la fièvre, ma pauvre enfant. Il n'y a de tourments que dans le remords et je n'en puis avoir, et si tu te tues demain, dans un mois je t'aurai oubliée. » Elle trouvera dans sa douleur de nouvelles cordes qu'elle ajoutera à son talent.

11. BEAUMARCHAIS (Pierre CARON de), l'illustre auteur du *Mariage de Figaro*, n. 1732, m. 1799.

L. a. s. à PRÉVILLE ; 4 juin 1783, 1 p. in-4.

Superbe lettre de félicitations. « Vous êtes, mon ami, l'honneur de la scène françoise, et je me félicitois d'avoir été assez heureux pour faire un rôle aussi parfaitement rendu. Je vous salue, grand comédien !... »

12. BEAUMARCHAIS (Pierre CARON de).

L. aut. à Perregaux ; Bâle, 14 et 16 juin 1795, 1 p. 1/2 in-4.

Il lui fait part d'un avis qu'il vient de recevoir de Londres et le charge de le communiquer au Comité de salut public. Les émigrés à la solde de l'Angleterre ont ordre de s'embarquer pour Jersey et Guernesey ; un débarquement doit avoir lieu prochainement en France. « La personne de qui je tiens ce fait en a vu plusieurs, qui disent qu'on a exigé un tel serment, qu'ils sont plus près de tourner leurs efforts contre les Anglais mesme, en faveur de la République, s'ils espéroient à ce prix pouvoir rentrer dans leur patrie. »

13. BEAUMARCHAIS (document sur Pierre CARON de).

P. s. par LENFANT, DUFFORT et PANIS ; Paris, 23 août 1792, 1 p. in-4, vig., tête impr. et cachet de la municipalité de Paris.

Ordre au concierge des prisons de l'Abbaye de recevoir le sieur Caron de Beaumarchais. — La pièce porte ce curieux *post-scriptum* : « Nous recommandons particulièrement M. de Beaumarchais à M. Delavaquerie ; il peut lui donner plume et encre et papier et le reste. »

DÉPARTEMENT
DE POLICE.
et de Surveillance

MUNICIPALITÉ DE PARIS.

Le Sr La Vacquerie Concierge des prisons de
L'abbaye y Recevra le Sr Caron de Beaumarchais
et sera tenu de nous le Représenter, quand il en
sera Requis par nous, et donnera décharge de la personne
du dit Sr Beaumarchais, au Citoyen Tillet, chargé de sa Conduite
à la Mairie Ce 23 aoust 1792. L'an 4e de
La Liberté, Le 1er de L'Égalité

Les administrateurs au département
de police et membres du comité de
Surveillance et de Salut public

Lenfant Dufour

P. S. nous recommandons parti-
-culierem.t M. de Beaumarchais
à M. Delavacquerie; et peut
lui donner plume et chaise
et papier, et le reste

BEAUMARCHAIS (N° 13)

14. BILLAUD-VARENNE (Jacques-Nicolas) le fameux conventionnel, n. à La Rochelle, 1756, m. 1819.

48 l. a. s. à M. Siegert, à Cayenne ; l'Hermitage, Cayenne et Newport, 29 février 1812 — 8 mai 1816, 150 p. environ in-folio ou in-4. Quelques lettres sont endommagées par l'humidité ou par des mangeures de vers.

PRÉCIEUSE CORRESPONDANCE écrite d'exil à un habitant de Cayenne. M. Siegert, citoyen Suisse. Dans les premières lettres Billaud-Varenne apparaît comme un bon colon, s'occupant de ses cultures, se plaignant de ses nègres, etc.., Puis peu à peu, une étroite amitié naît entre les deux hommes et Billaud-Varenne exprime chaleureusement sa reconnaissance pour les bons procédés de M. Siegert. Celui-ci lui envoie des livres en tous genres. C'est une attention qui cause la plus grande joie à Billaud-Varenne. Lorsqu'il lui arrive un ouvrage traitant de l'histoire contemporaine c'est une occasion pour lui de revenir sur le passé. Le 18 mai 1812, il écrit une longue lettre de 16 pages in-folio, contenant la matière d'une brochure, où il prend la défense des actes du Comité de salut public. Il raconte aussi comment la Convention, qui avait délégué Pichegru à cette besogne, voulut le faire massacrer place de la Révolution dans la matinée du 12 germinal. De longues lettres sont consacrées à ses ennuis et à ses préoccupations d'agriculteur. « J'ai toujours été un fleuriste passionné, m'entourant dans le tourbillon même des affaires de fleurs et de parterres qui devenaient ma plus chère récréation ; comme ils forment aujourd'hui ma plus douce consolation. » Les nègres devenant intraitables, dès le 18 mai 1815, Billaud-Varenne songe à quitter sa ferme de l'Ermitage. Quelques mois plus tard il songe à se dérober aux persécutions des « chevaliers du lys ». Au début de 1816, il quitte l'Ermitage, vient à Cayenne pour négocier la vente de ses nègres et de ses terres. Il veut quitter sa qualité de Français, qui le rend proscrit et misérable pour devenir américain et citoyen libre des Etats-Unis. Il rédige une adresse aux habitants de la Louisiane. Il s'embarque pour l'Amérique, et après une pénible traversée arrive à New-York et renonce à l'idée d'aller se fixer à la Nouvelle-Orléans, dévastée par les inondations et la fièvre jaune. Il a décidé de s'embarquer pour Saint-Domingue ; le libéralisme du président Péthion est bien connu. Il compte y vivre de son état d'avocat et repousser la misère qu'il voit déjà à ses côtés. (Billaud-Varenne se fixa en effet à Saint-Domingue et reçut une pension du président Péthion). — Cette correspondance de Billaud-Varenne est d'un grand intérêt pour la biographie de l'ancien conventionnel. Ses lettres sont longues, remplies de détails sur ses occupations, sur son état d'esprit ; ses réflexions sur les hommes et les faits de la Révolution sont aussi très précieuses.

15. BONAPARTE (Pauline), princesse Borghèse, sœur de Napoléon Ier, n. 1780, m. 1825.

> L. s. ; Nice, 10 novembre 1813, 1 p. in-8.
>
> Elle est bien triste et bien à plaindre d'être éloignée de Paris par sa santé.

16. CAPELLO (Bartelo), père de Bianca Capello.

> L. a. s. à un neveu ; Florence, 23 juin 1582, 2 p. pl. in-fol., *Rare*.
>
> Belle et intéressante lettre relative aux fêtes qu'on a données en leur honneur à la Cour de Florence ; il parle de la Grande Duchesse, sa fille.

17. CAPELLO (Bianca), la fameuse grande-duchesse de Toscane, femme de François de Médicis, n. 1542, m. 1587.

> L. a. s. à Girolamo Capello, son cousin ; Pretolino, 1er août 1579, 1 p. in-folio. *Très rare*.
>
> Précieuse lettre dans laquelle elle parle de la santé de Giovanni Capello.

18. CAPELLO (Bianca).

> L. s. ; Poggio, 6 octobre 1581 (?), 1/2 p. in-folio.

19. CARRIER (Jean-Baptiste), conventionnel, fameux par sa mission à Nantes, né à Yolet (Cantal) en 1756, guillotiné le 16 décembre 1794.

> L. a. s. à Bouchotte ; Nantes, 24 frimaire an II, 2 p. in-fol., vig. et tête imprimées.
>
> Importante lettre où il mande que les généraux Dutruy et Haxo ont battu neuf ou dix fois les brigands. Curieux détails.

20. CAZOTTE (Jacques), célèbre écrivain, auteur du *Diable amoureux*, n. à Dijon, 1720, décapité en 1792.

> L. a. s. ; Pierry, près Epernay, 7 mai 1790, 3 p. in-4.
>
> Il accepte le prêt de 1000 écus parce qu'il a du faire un avancement d'hoirie à son fils aîné pour lui donner accès dans l'Assemblée primaire, qui aura lieu le 10 à Epernay.

21. CHAPELAIN (Jean), poète, auteur de la {*Pucelle*, membre de l'Académie française, n. 1595, m. 1674.

> L. a. s.; 17 mars 1665, 2 p. in-folio. Raccomodage au feuillet blanc.
>
> Il félicite son correspondant d'avoir attiré les libéralités du Roi sur le signor Viviani.

22. CHARLES-QUINT, roi d'Espagne, empereur d'Allemagne, n. 1500, m. 1558.

> L. s., en français ; Bois-le-Duc, 24 décembre 1545, 1 p. in-folio oblong.

23. COLLOT D'HERBOIS (Jean-Marie), célèbre conventionnel, membre du Comité de salut public, né en 1750, mort en 1796.

> Pièce aut. sig.; Paris, 17 janvier 1791, 2 p. 1/2 in-fol.
>
> Curieux document. Traité entre lui et les administrateurs du Théâtre de Monsieur pour la représentation de ses pièces.

24. COMYNES (Philippe de), l'illustre historien de Louis XI, n. 1445, m. 1509.

> L. s. à Antoine de Medicis ; au pont de Sauldre, 12 octobre (1478), 1 p. in-4. *Rare*.
>
> Il lui dénonce les agissements du sieur Robert [Robert de San Severino, le condottiere], qui s'entend avec le pape et le roi Ferrand. Il lui recommande de jeter sa lettre au feu.

25. CONTAT (Louise), célèbre sociétaire du Théâtre Français, épouse du marquis de Parny, n. 1760, m. 1813.

L. a. s. *Louise de P.* [arny] ; Tours, 19 juin 1810, 2 p. in-4, l'adresse a été enlevée et remplacée par du papier blanc.

Lettre adressée à son enfant. Elle lui donne des conseils et parle de sa santé. « Et toi, comment es-tu ? As-tu enfin obtenu de ta raison, de ta tendresse pour nous, de travailler ? Le jour où tu seras fermement résolu à le faire, tu auras tout gagné car c'est la seule chose qui te manque et quand tu voudras employer ton intelligence à remplir des devoirs inévitables au lieu de batailler et de te mettre à la torture pour les études, si tu n'es pas mieux, au moins tu ne seras pas pire qu'un autre. »

26. CONVENTIONNELS. 280 pièces.

Panis, Carnot, Prieur, Baudot, Jeanbon Saint-André, Dubois-Dubais, Gossuin, Portiez, Legot, Revellière-Lépeaux, Ritter, Fouché, Daunou, Boissy-d'Anglas, Cambacérès, Bo, Perard, Ysabeau, Collot d'Herbois, etc.

27. COUTHON (Georges), le célèbre conventionnel, n. 1756, décapité le 28 juillet 1794.

P. a. ; (premiers jours de thermidor an II), 3 p. 3/4 in-4. Cette pièce a été mouillée, ce qui, dans quelques endroits, a étendu l'encre.

IMPORTANT DOCUMENT HISTORIQUE. — Minute d'une dénonciation contre Dubois-Crancé, destinée à être lue à la tribune de la Convention. Couthon rappelle qu'il a fait rayer Dubois-Crancé des Jacobins (le 23 messidor) et déclare qu'il est de son devoir, aujourd'hui, de le dénoncer à la Convention. Il rapporte des anecdotes sur la jeunesse de Dubois-Crancé et sur ses intrigues pour se faire nommer député aux Etats-Généraux par le tiers, après avoir été refusé par la noblesse.

28. COUTHON (Georges).

L. a. s. à Gauthier de Biauzat, député des Etats généraux

Clermont-Ferrand), 21 juillet 1789, 2 p. in-8, cachet à ses armes.

Très curieuse lettre. « Je vous écris à la hâte deux mots, pour vous informer que les heureuses nouvelles d'hier nous ont tous si bien transportés, que tout le monde, indistinctement, a arboré la cocarde de notre milice bourgeoise, composée de 1.200 hommes. Les prêtres, les nobles, les grands, les petits, personne ne s'en est exempté, et dans le moment où je vous écris, la joie est si complète qu'un philosophe nommerait folie tout ce qui se fait. »

29. **CURIOSITÉS RÉVOLUTIONNAIRES. 40 pièces.**

Brevets, certificats d'existence, passeports, cartes de sûreté.

30. **DANTON (Georges), le fameux conventionnel, n. 1759, décapité le 5 avril 1794.**

L. s., comme ministre de la justice, aux officiers municipaux de Provins ; Paris, 10 septembre 1792, 1 p. in-folio.

Il leur transmet une lettre de M. Defiennes, commissaire aux impositions. Ce particulier se plaint de violences exercées contre lui par plusieurs grenadiers et canonniers de la garde nationale de Provins.

31. **DAVID (Jacques-Louis), le grand peintre, n. 1748, m. 1825.**

L. a. s. au marquis de Vassal ; Rome, 16 février 1785, 3 p. in-4.

Il le prie de lui faire obtenir une bonne place au Salon pour ses tableaux.

32. **DAZINCOURT (Joseph ALBOUY, dit), célèbre sociétaire du Théâtre-Français, n. à Marseille, 1747, m. 1809.**

L. a. s. à Mlle Raucourt, à Milan ; 27 novembre 1806, 1 p. in-4.

Il lui donne des nouvelles de leurs camarades. Lafon a débuté avec succès dans Clitandre, Saint-Fal va mieux, Fleury est malade. M. Rémusat est parti pour Mayence. Il a reçu Mlle Amalric avec

tous les honneurs de sociétaire. « La Comédie est furieuse, mais tout s'apaise et finit par des chansons. »

33. DÉPARTEMENTS.

Une forte liasse de pièces et documents de l'époque révolutionnaire : signatures des administrateurs des départements, lettres des sociétés affiliées aux sociétés de Paris, passeports, en-têtes imprimés, cachets, etc. Ce dossier concerne la presque totalité du territoire.

34. DESAIX (Louis-Charles-Antoine), l'illustre général républicain, n. 1768, tué à Marengo, le 14 juin 1800.

L. s. au capitaine Dubief ; quartier-général à Haguenau, 4 germinal an IV, 1 p. in-4, vignette de l'armée du Rhin et Moselle.

Il va apostiller son mémoire et lui promet de saisir toutes les occasions qu'il aura de lui être utile.

35. DESMOULINS (Camille), le journaliste et le pamphlétaire le plus spirituel de la Révolution, conventionnel, né à Guise en 1762, guillotiné le 5 avril 1794.

Let. aut. à sa femme, chez M. Duplessis, au Bourg-la-Reine ; Chaville, ce mercredi (1792), 1 p. pl. in-8. *Rare*.

Précieuse lettre qui commence ainsi : « Ma chère Lucile, mon âme, ma vie, ne sois point inquiète. J'ai été entraîné ce matin à Chaville, par Panis, avec Danton, Fréron, Brune, chez Santerre. Hier, j'ai lu mon discours à la Commune, où il a eu le plus grand succès. Applaudissements frénétiques des pieds et des mains. Quand je suis descendu de l'Hôtel de Ville, j'ai trouvé en bas une multitude de nos frères les sans-culottes, qui m'attendoient, qui ont crié : Bravo, Camille, me pressoient les mains, vouloient tous m'embrasser. La jalousie de Petion a éclaté. Il s'est opposé à l'impression. Je lui ai répondu vertement... »

36. DISTRICTS ET SECTIONS DE PARIS.

Une forte liasse de documents émanés des districts et des sections de Paris, délibérations, armement des volontaires, bon de

Ma chère Lucile, mon âme, ma vie, ne sois
point inquiète. J'ai été introduire ta mère
à Chaville pour pouvoir voir Doutre,
fresson, Duquer, cher Laotoire. Hier, j'ai
les aux courses à la commune, où il
a eu le plus grand succès. applaudissements
frénétiques des pieds et des mains. quand
je suis revenu de l'Hôtel de ville, j'ai
trouvé au bois, une multitude de nos frères
les sans-culottes qui se tettes disaient qui ont
été dires Chaville, une [rayé]
prevenir le moins... tous
emboîtons. le jaloux de petits enfants.
il nous apporte à l'impression. et je lui
ai répondu nettement. j'ai vu à
notre le Doutre à part arrivent avec
du bruit, criant à bas le voto,
à bas la Garde. Doutre, grand
Dîner à la Bastille de tous
les frères et sans-culottes. demain, j'irai
le rejoindre, chère amie. je t'embrasse mille fois
toi Devaine et Horace. tout va bien.
à Chaville, ce Mercredi.

C. DESMOULINS (N° 35)

vivres, désarmement des sections, ordres d'arrestations. *Important dossier pour l'histoire de Paris.*

37. DIVERS. 50 pièces.

J.-B. de Laborde, H. Maret, de Sèze, C. Delavigne, Malesherbes, Marmontel, G. de Pixérécourt, Parmentier, brevets militaires, certificats d'existence, etc...

38. DIVERS. 50 pièces.

Grimod de la Reynière, E. Castaing, abbé Michon, Picard, L.-H.-J. de Condé, Meyerbeer, Lapérouse, duc d'Antin, Benezech, L.-A.; cardinal de Noailles, Lalande, Villenave, C. Périer, J.-B. Say, etc...

39. DIVERS. 60 pièces.

Manuel, chevalier d'Eon, d'Hozier, Suzanne Brohan, Marie Favart, Gortschakoff, etc...

40. DIVERS. 70 pièces environ.

Roland, Pontchartrain, Lamartine, Scribe, Guillotin, maréchal Sébastiani, Gavarni, Th. Barrière, etc.

41. DROUET (Jean-Baptiste), célèbre conventionnel, qui arrêta Louis XVI à Varennes en 1791, né à Sainte-Menehould en 1763, mort en 1824.

L. a. s. aux citoyens...; Paris, 8 avril 1793, 3/4 de p. in-folio. *Rare.*

Curieuse lettre. Au nom du Comité de sûreté générale, il les invite à faire surveiller la maison du n° 22, rue Sainte-Anne, où se tiennent, dit-on, des conciliabules d'émigrés chez la femme Leroi.

42. DU BARRY (Jeanne Bécu, comtesse), la dernière maîtresse de Louis XV, n. 1743, décapitée en 1793.

P. a. s.; 18 septembre 1780, 1/2 p. in-8 oblong.

Ordre de faire payer 500 livres à M. Tissot, parfumeur à Versailles.

43. DUBOIS DE CRANCÉ (Edmond - Louis - Alexis), célèbre constituant et conventionnel, n. à Charleville (Ardennes), 1747, m. 1814.

L. a. s. de Crancé de Balham ; Versailles, 6 août 1789, 3 p. in-4.

Intéressante lettre dans laquelle il définit l'œuvre de l'Assemblée nationale.

44. DUCIS (Jean-François), poète tragique, de l'Académie Française, n. 1733, m. 1816.

L. a. s. à L. Auger ; Versailles, 17 avril 1808, 1 p. 1/2 in-4.

Belle lettre pleine d'enthousiasme pour Corneille et ses chefs-d'œuvre. Il le remercie d'avoir pris sa défense, car on ne lui a pas rendu justice dans ces derniers temps. » Voilà justement comme j'ay été affecté par ce vieux Romain, et sur ce génie prodigieux, inventeur et fondateur de la tragédie française, depuis que j'ai pu le lire, si j'ay senti dans mon sein quelques étincelles de la flamme, c'est en me tenant auprès de cette fournaise qu'il s'en est échappé quelques-unes dans mon âme. »

45. DUFRICHE DE VALAZÉ (Charles-Eléonore), député de l'Orne à la Convention, n. 1751, m. 1793.

L. a. s. à M. Barde, imprimeur à Genève ; aux Genettes, près Le Mesle sur Sarthe, 30 septembre 1784, 1 p. in-4. *Rare.*

Il lui demande l'envoi de quelques prospectus, car il espère placer quelques exemplaires de *Clarisse Harlowe.*

46. DUMAS père (Alexandre), le fécond romancier, n. 1803. m. 1870.

L. a. s., s. d., 3 p. in-8.

Il donne des détails sur son père, le général républicain et relève son droit à s'appeler Davy de la Pailleterie.

47. FAVART (Charles-Simon), le créateur de l'Opéra-Comique, n. 1710, m. 1792.

2 p. s.; 1769-1770, 2 demi-pages in-4.

48. FAVRAS (Thomas de Mahy, marquis de), le héros d'un complot dont le mystère ne fut jamais éclairci, n. à Blois, 1745, pendu le 19 février 1790.

P. a. s.; Paris, 3o mars 1772, 1 p. in-8 oblong.

49. FERNIG (Félicité et Théophile de), les héroïnes de la campagne de 1792, officiers d'état-major de Dumouriez.

1° 2 l. a. s. de *Félicité* à Méjean ; an VIII, 3 p. 1/4 in 4. — 2° L. a. s. de *Théophile* ; 5 juin 1814, 1 p. in-8. Curieuses.

50. FERSEN (Axel, comte de), célèbre diplomate suédois, connu par son dévouement à la reine Marie-Antoinette, n. 1755, m. 1810.

L. a. s., en français; Paris, 25 mars (1786), 1 p. 1/2 in-18.

Il lui annonce son départ pour Stockholm et lui envoie le mémoire pour l'éventail de la Reine (Marie-Antoinette?) Il le trouve fort cher, mais il est fort beau et il a eu un grand succès.

51. FEUILLET (Octave), célèbre romancier, membre de l'Académie française, n. à St-Lô, 1821, m. 1890.

L. a. s. à Xavier Aubryet; Saint-Lo, 12 juin 1857, 4 p. in-8. Les deux feuillets sont séparés.

Curieuse lettre dans laquelle il défend l'esprit de ses œuvres. Jamais il ne lui viendra à l'esprit d'offrir les artistes en holocauste aux bourgeois.

52. FOUCHÉ (Joseph), duc d'Otrante, fameux ministre de la police de Napoléon Ier, n. 1759, m. 1820.

L. a. s. à Barras ; Paris, 10 nivôse, 1 p. in-8.

Curieuse lettre où il annonce qu'il part pour son exil. Partout où il se trouvera il servira son pays « avec cette même ardeur, cette même pureté, qui m'ont attiré tant de persécution, tant d'injustices ».

53. FOUCQUET (document sur).

L. s. par Louis xiv, (secrétaire de la main), au capitaine des Noyers, commandant de la place et forteresse de Belle-Isle; Nantes, 5 septembre 1661, 1 p. in-folio.

Document historique, daté du jour même de l'arrestation de Foucquet. Le roi annonce que la mauvaise conduite du sieur Foucquet l'a obligé de le faire arrêter. Il prescrit au sieur des Noyers de remettre la place et la forteresse de Belle-Isle au sieur de Fourilles, lieutenant-colonel de ses gardes-françaises et d'en licencier la garnison qui s'y trouve présentement « sans y apporter aucun délay ny difficulté pour quelque cause et soubz quelque prétexte que ce puisse estre, à peine de la vie. » — On voit par ce document que Louis XIV s'assura, sans retard, la possession de Belle-Isle, que Foucquet avait fait armer, à tout hasard, pour s'y réfugier.

54. FOUQUIER-TINVILLE (Antoine-Quentin), le fameux accusateur public près le tribunal révolutionnaire, n. 1746, décapité le 7 mai 1795.

L. s. au commissaire national, près le district de Verdun; Paris, 28 ventôse an II, 1 p. in-4.

Circulaire pour une assignation de témoins.

55. FOUQUIER-TINVILLE (Antoine-Quentin).

P. s., avec une ligne autographe ; Paris, 27 germinal an II, 1 p. in-4, tête impr.

Ordre d'exécution des nommés Cassegrain, Pelletier, Chambure, Pallerot, Huet, Laville et Lapeyre.

56. GAUTIER (Théophile), le célèbre poète et écrivain, n. 1811, m. 1872.

1º Pièce de vers aut., 1 p. in-12.

Vers en l'honneur de Séville.

2º Deux dessins à la plume, dont l'un avec quelques mots aut. — 3º Dessin à la plume, 1 p. in-8.

Ce dessin représente un pianiste, au-dessous on lit cette légende

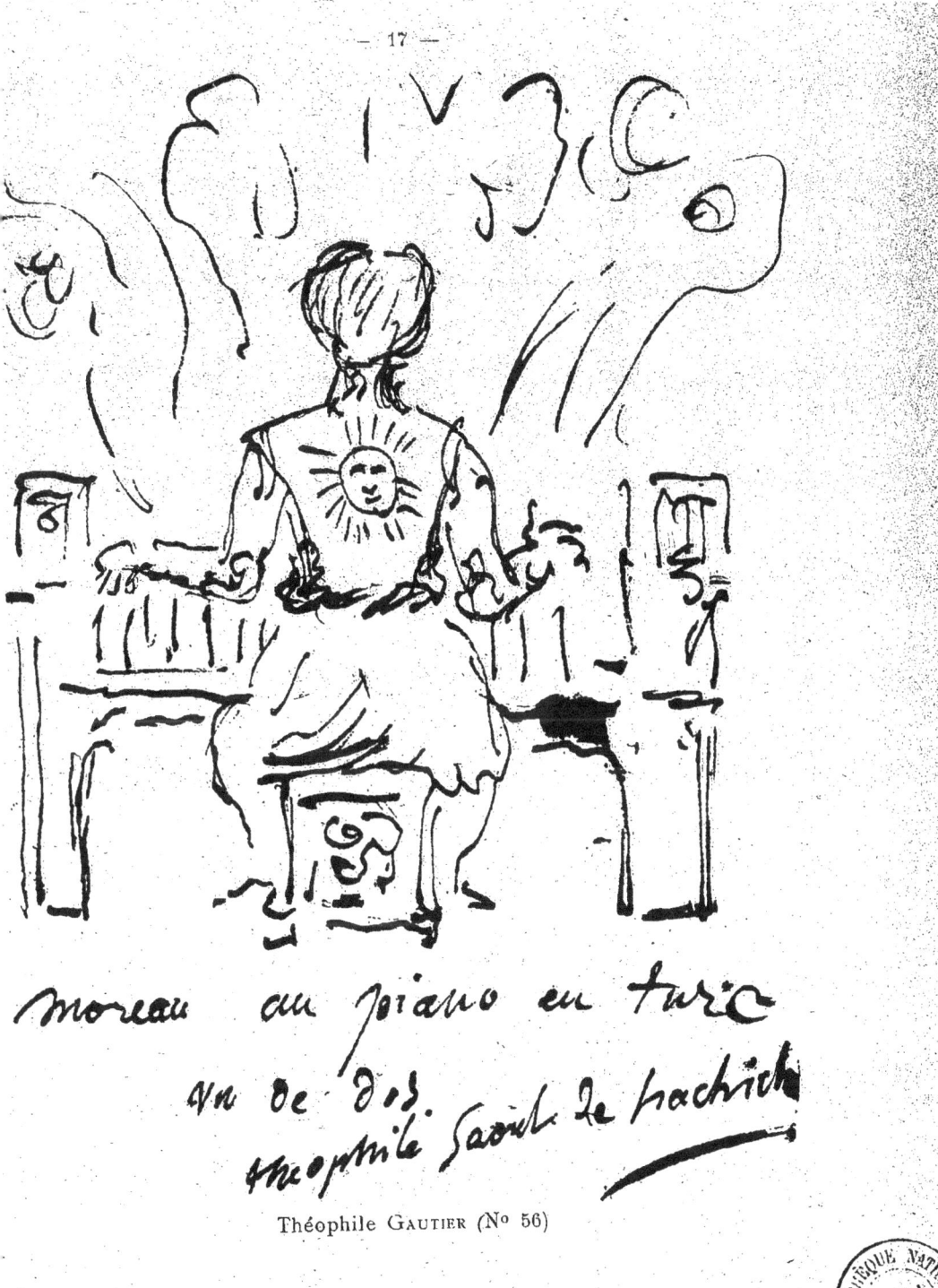

Théophile GAUTIER (N° 56)

autographe : *Moreau au piano, en turc, vu de dos. Théophile saoul de hachich.*

57. GÉNÉRAUX. 10 pièces.

Pichegru, Biron, Turreau, Santerre, Maréchal Regnaud de Saint-Jean d'Angély, D. Rochambeau, Bernadotte.

58. GENLIS (Félicité Ducrest, comtesse de) célèbre romancière, n. 1746, m. 1830.

L. a. s.; 26 février 1825, 1 p. 1/2 in-4.

Elle rappelle ses œuvres, la conduite de son mari pendant la Révolution et demande une pension au Roi.

58 bis. GÉRARD DE NERVAL (Gérard Labrunie, dit), le célèbre écrivain romantique, traducteur de *Faust*, n. 1808, m. 1855.

Manuscrit aut. sur des feuillets séparés et fragmentés, 15 p. in-8.

Intéressant manuscrit publié dans la *Revue de Paris*, du 15 octobre 1902 sous le titre de *Lettres à Jenny Colon*. Le manuscrit contient en effet des lettres d'amour mais sous forme de brouillon, plusieurs minutes de lettres se trouvant sur le même feuillet.

59. GOLDONI (Carlo), le grand auteur dramatique, le Molière italien, n. 1707, m. 1793.

L. a. s. à G. Cornet; Marly, 13 mai 1765, 4 p. in-4.

Il fait l'éloge de Marly, la plus belle villégiature du roi de France.

60. GRESSET (Jean-Baptiste-Louis), célèbre poète et auteur dramatique, membre de l'Académie française, n. 1709, m. 1777.

L. a. s.; 28 mai 1741, 1 p. in-4.

Il félicite son correspondant d'avoir obtenu ses entrées à la comédie.

61. GRIMM (Frédéric-Melchior, baron de), célèbre critique et

écrivain, auteur de la *Correspondance littéraire* n. 1723, m. 1807.

L. a. s. en français ; Paris, 12 octobre 1784, 1 p. in-4.

D'après les informations qu'ils a prises à Eisenach et Weymar il ne peut certifier, d'une manière authentique, que M^{lle} Vezin soit morte fille du premier lit de son père.

62. HENRI IV, roi de France, n. 1553, assassiné par Ravaillac en 1610.

L. s. ; Rouen, 8 décembre 1596, 1 p. in-4.

Lettre à un prince, qu'il fait complimenter par le duc de Piney.

63. HOCHE (Lazare), l'illustre général républicain, n. 1768, m. 1797.

L. a. s. ; Sarreguemines, 22 brumaire, 1/2 p. in-4.

64. HOFFMANN (Ernest-Theodor-Amadeus), écrivain allemand, auteur des *Contes fantastiques*, n. 1776, m. 1822.

L. aut. à l'auteur Keller (Hoffman a dessiné son portrait en guise de signature), 1 p. in-4, cachet.

Il l'invite à venir fumer une pipe et boire un verre de punch avec lui. La pièce est entièrement reproduite dans le catalogue Alfred Bovet, où elle a figuré sous le n° 1066).

65. HOUEL (J.-P.-Louis-Laurent), peintre de paysages et graveur n. à Rouen, 1735, m. 1813.

4 l. a. s. ; 1778-1808, 8 p. in-4. (*Coll. Cottenet.*)

Lettres fort intéressantes pour la biographie de cet artiste.

66. HUGO (Victor), le grand poète, membre de l'Académie française, n. 1802, m. 1885.

L. a. s. v.-h. ; 16 mars, 4 p. in-8.

Intéressante lettre dans laquelle il défend W. Scott contre les critiques de son correspondant, tout en l'approuvant de penser que tout ouvrage qui ne développe point une grande idée morale quelconque est une fertilité indigne de l'art.

67. HUGO (Victor).

 L. a. s. à Madame Wickliffe ; Marine-Terrace, 17 mai 1853, 1 p. 1/2 in-8.

 Il la félicite sur une poésie en six strophes, qui résume la vie. « Vous avez voulu ajouter à cette élégie, graver sur cette pierre sépulcrale le nom d'un proscrit, je vous remercie d'avoir choisi le mien. »

68. JOURNÉE DU 10 AOUT 1792.

 Relation de M. Durler, capitaine au régiment des gardes-suisses et commandant environ 500 hommes qui se sont défendus sur l'escalier de la chapelle et dans l'intérieur du château le 10 août 1792, pièce manuscrite originale, 3 pages pl. in-folio.

69. KELLERMANN (François-Christophe), duc de Valmy, illustre général, maréchal de France, n. 1735, m. 1820.

 1° L. s. au représentant Mathieu Dumas ; quartier général de Chambéry, 25 frimaire an V, 3 p. in-4.

 Lettre historique relative aux opérations de l'armée d'Italie et aux négociations avec l'Empereur.

 2° L. a. s. au général Ernouf ; Paris, 15 germinal an VI, 1 p. in-4.

 Il lui envoie le plan de la bataille de Valmy et lui promet l'historique de la campagne de 1793.

 3° 3 l. s. par des membres du Comité de salut public à Kellerman ; 1795, 7 p. in-4 ou in-folio.

 Lettres relatives à l'armée des Alpes commandée par le général Kellermann.

70. KLÉBER (Jean-Baptiste), l'illustre général républicain, n. à Strasbourg, 1753, assassiné au Kaire, 1800.

 L. a. s. à Marceau ; 28 ventôse an III, 3/4 de p in-4, vignette.

 Il l'informe qu'il a reçu du Comité de salut public l'ordre de re-

tourner à l'armée de Sambre et Meuse. « Remue-toi, le ciel et la terre, pour ne pas la quitter. »

71. LAFARGE (Marie CAPPELLE, Madame), condamnée pour crime d'empoisonnement sur la personne de son mari, n. 1816, m. 1852.

L. a. s., 4 p. in-8. Belle pièce.

Intéressante lettre écrite après sa condamnation. Ses conseils, maîtres Paillet et Lachaud, ont signalé 17 cas de cassation dans l'arrêt, dont 3 vraiment graves. Elle désire, sans l'espérer, que la cour où elle sera renvoyée soit celle de Paris. Elle redouterait fort Périgueux. Sa santé est très affaiblie. « Quand le cœur souffre, dit-elle, et que la tête travaille, il est bien difficile de se garantir de la participation du physique à toutes ses douleurs. Que Dieu m'envoie la force avec l'épreuve. Je dois à mes amis de rester au-dessus de mes oppresseurs et d'écraser leur flétrissure sous la force de mon bon droit. »

72. LAFARGE (Marie CAPPELLE, Madame).

L. a. s. à M. Lambert, secrétaire général de l'Hérault ; prison de Montpellier, 2 janvier 1842, 2 p. 1/8, enveloppe et cachet. (*Coll. Gauthier-Lachapelle*).

Curieuse épître où elle lui exprime sa reconnaissance. « J'accepte la protection que vous m'avez offerte. Venez en aide à mon innocence !...

73. LAFARGE (Marie CAPPELLE, Madame).

L. a. s.; s. d., 8 p. in-8.

Très curieuse lettre dans laquelle elle reproche à un expert, qui déposa à son procès, les réticences calculées de son rapport, lesquelles ont été fatales à sa cause.

74. LA FONTAINE (Jean de), l'illustre fabuliste, n. 1621, m. 1695.

P. a. s. ; 30 octobre 1658, 1/2 in-12. *Rare*.

Reçu la somme de 550 livres pour le chauffage de ses charges.

75. LATUDE (Jean-Henri, dit DANRY, dit MASERS de), ingénieur, fameux par sa longue captivité à la Bastille, n. 1725, m. 1805.

L. a. s. *Masers de Latude* ; B. (Bicêtre), 8 septembre 1781, 4 p. in 4.

Curieuse lettre dans laquelle il se dérobe à une demande de renseignement précis sur sa famille ; il aimeroit mieux mourir que de nommer un seul de ses parents. « Je vous diray que j'ay un parent à la cour, qui ne tient point un petit rang ; il est duc et pair, chevalier du Saint-Esprit, lieutenant-général, gentilhomme de la Chambre et gouverneur d'une des plus belles provinces du Royaume. »

76. LATUDE.

L. a. s. DANRY ; à la Bastille, 10 mai 1762, 1 p. in-folio.

Il expose que sa santé est compromise par une incarcération trop rigoureuse ; il demande une promenade de deux heures par jour dans le jardin ou sur les tours de la Bastille. En haut de la pièce on lit la note suivante : M. le major tâchera de lui donner un peu plus de temps de promenade ; 14 mai 1762.

77. LATUDE.

L. a. s. *Masers de Latude*; B (Bicêtre), 18 octobre 1781, 2 p. in-4.

Il envoie des planches qu'il a gravées; il en excuse la grossièreté par la rusticité des instruments qui sont à sa disposition.

78. LATUDE.

L. a. s. à son « cher mentor » ; Bicêtre, 3 octobre 1781, 4 p. in-4 et 3 p. in-8.

Lettre relative à l'état de ses biens. Il emploie d'ingénieux subterfuges pour faire croire qu'il a quelque bien, mais qu'il faut le laisser ignorer à ses ennemis et il termine en se recommandant aux bontés d'une dame vertueuse qui s'intéresse à lui (Mme Legros).

79. LATUDE.

37 l. aut. à M. et Madame Legros ; 1781-1784, 80 p. env. in-4 ou in-8.

Précieuse correspondance toute relative à sa détention et aux moyens à employer pour la faire cesser. Quelques lettres sont signées *Jedor*, mais la plupart des signatures sont informes; plusieurs pourraient se lire *Masers*. On a joint trois minutes de lettres autographes de Latude et plusieurs pièces, toutes relatives au même objet.

80. LEBON (Joseph), conventionnel, le fameux proconsul d Arras où il est né en 1765, guillotiné en 1795.

L. a. s. au Comité de salut Public ; Arras, 17 nivôse an II, 1 p. 1/2 in-4, cachet. — A la suite, Duquesnoy, l'un des derniers montagnards, a ajouté un post scriptum d'une 1/2 page in-4.

Lettre collective au Comité de salut Public. Lebon propose de visiter les campagnes et les cantons aux environs d'Arras; sa mission « ne coûtera pas cher à la République ; car je sais voyager à pied, à cheval et en voiture. Au surplus, les coquins dont je fais confisquer les biens et la tête par les tribunaux dédommageront amplement la patrie. » Duquesnoy se plaint de l'indulgence d'Isoré et de Laurent dans le Nord et le Pas-de-Calais : « Ce n'étoit pas la peine que j'ai dans je temps sué sang et eau, pour délivrer le département du Nord des scélérats qui cherchoient à nous perdre, pour les voir aujourd'hy tous en liberté et conspirer contre les patriotes. »

81. LEBON (Joseph).

L. a. s. à sa tante ; Arras, 26 oct. 1792, 2 p. 1/2 in-4.

Lettre des plus curieuses. Il lui annonce qu'il est décidé à prendre femme, pour remplir un devoir qui lui est prescrit par la nature et par la société. Il lui demande sa fille Elisabeth, bien qu'il soit sans bien et tout à fait déterminé à ne pas courir après la fortune, vint-elle s'offrir à ses regards. Il veut se contenter de peu et placer la vertu avant tout, il aime véritablement sa cousine, mais sans fougue ni passion : il ne faut pas qu'elle s'abuse et le prenne pour un *amoureux*. Seulement la nature parle à son cœur.

82. LEBON (Joseph).

> P. s. avec 3 lignes aut. ; Arras, 24 germinal an II, 2 p. in-4.

Deux détenus mis en liberté sur l'ordre de Lebon réclament à celui-ci une indemnité de 36 livres chacun, afin de pourvoir à leur subsistance. Lebon approuve la demande et ordonne que le paiement soit fait.

83. LEFEBVRE (François-Joseph), duc de Dantzig, célèbre général républicain et maréchal d'Empire, n. 1755, m. 1820,

> 1° L. a. s. au citoyen Berdot, 1 p. 1/2 in-8.

Il le gourmande sur ce qu'il veut quitter la France à cause de mauvais propos répandu sur son compte. « Comment est-il possible qu'un homme de votre caractère sache pas prendre le dessus et envoyer faire f... ces intriguans. »

> 3 p. s. par la Maréchale Lefebvre ; Combault, 1827-1828, 2 p. in-4 et 1 p. in-8 oblong.

84. LEGENDRE (Louis), boucher, un des principaux acteurs des journées du 14 juillet et des 5 et 6 octobre 1789, du 20 juin et du 10 août 1792. Il fut député de Paris à la Convention, défendit Danton et contribua au renversement de Robespierre, né en 1755, mort en 1797.

> Pièce sig. deux fois ; 3 brumaire an II, 2 p. in-fol.

Pièce historique des plus curieuses. C'est le procès-verbal de la reconnaissance du corps du célèbre ministre Roland faite par Legendre dans la commune de Radepont, département de l'Eure. On trouve dans cet important document la mention de toutes les pièces trouvées sur le cadavre et le texte du fameux billet où Roland déclare qu'il se donne la mort pour ne pas survivre à sa femme.

85. LEKAIN (Henri-Louis), un des plus célèbres tragédiens du xviii° siècle, n. 1729, m. 1778.

> L. a. s. à son fils, élève d'hydrographie ; Paris, 11 décembre 1773, 1 p. 1/2 in-8.

Il lui donne des conseils et lui souhaite bonne chance dans la carrière qui s'ouvre devant lui.

86. LETTRE DE CACHET.

L. s. par Louis XIV (secrétaire de la main), à M. de Bezemaux, gouverneur de la Bastille ; Saint-Germain, 1er janvier 1679, 1 p. in-folio.

Ordre de retenir à la Bastille la nommée La Bosse.

87. LOUIS XIII, roi de France, n. 1601, m. 1643.

L. a. s. à Bouthillier ; Monceaux, 23 septembre 1634, 1 p. in-4, cachets.

Il trouve bon que la compagnie du gouverneur soit portée à 200 hommes et il envoie un marcassin pour la donner de sa part au cardinal de Richelieu.

88. LOUIS XVI, roi de France, n. 1754, décapité le 21 janvier 1793.

L. s. à la reine de Sardaigne ; Versailles, 21 août 1775, 3/4 de p. in-4. Cachets et soies. (*Collection de la marquise de Barol. Notice aut. de Silvio Pellico*).

Lettre où il lui annonce que la célébration du mariage de sa sœur, Marie-Adélaïde-Clotilde de France, avec le prince de Piémont, a eu lieu ce jour même à Versailles. « Je vois avec plaisir les liens qui m'unissent à Votre Majesté se resserrer par cette union : la bonté du cœur de Votre Majesté et sa tendresse pour le Prince, son fils, assurent d'avance le bonheur de ma sœur. »

89. LOUIS XVI.

Pièce aut., 3 p. 1/2 in-4.

Distances de Marly aux différents rendez-vous de chasse et autres endroits, avec la disposition des relais.

90. LOUIS XVI.

P. s. ; (du Temple), 18 septembre 1792, l'an IV de la Liberté, 1 p. in-12.

Précieuse pièce, dont voici le texte : « Le roi demande pour le

Prince royal un petit baldaquin pour mettre au-dessus de son berceau, et pour Madame Royale un lit étroit avec baldaquin. » Cette pièce porte l'approbation aut. de deux commissaires au temple Massé et Baudoin.

91. LOUVERTURE (Toussaint), le célèbre général noir, n. 1743, m. 1803.

L. s. au citoyen Pascal ; au Cap-Français, 8 germinal an VII, 2 p. 1/2 in-folio.

Belle et intéressante lette toute relative à la situation de Saint-Domingue. Il exprime l'espoir que les Américains viennent vivifier le commerce de Saint-Domingue.

92. **MAINTENON** (Françoise d'Aubigné, marquise de), l'épouse de Louis XIV, n. 1635, m. 1719.

L. aut. à Madame de Villette ; Saint-Germain, 1er juin 1676, 1 p. 1/2 in-4.

Elle parle de la blessure reçue par le fils de Mme de Villette. « Vous ne vous attendés pas au compliment que je vous en vais faire qui est que j'en ay resté ravie. Je l'ay fait savoir au Roy et à Madame de Montespan et quand le premier moment de tendresse sera passé je suis sûre que vous pencerés comme moy et que vous vous saurez bon gré d'avoir mis un petit héros au monde. »

93. **MAINTENON** (Françoise d'Aubigné, marquise de).

L. aut. ; Saint-Cyr, 17 mars, 7 p. in-4. Les 4 dernières pages ont été maladroitement rognées par le haut et le ciseau a enlevé trois mots.

Cette lettre est postérieure à la mort de Louis XIV. Elle est toute relative à la maison de Saint-Cyr et à la discipline sévère qui y est établie. La règle du silence est surtout difficile à observer et elle cite des sœurs qui y ont désobéi. « Nos filles ne sont accoutumées qu'à recevoir et point à donner ; ce sont des enfants gastés »

94. **MAISTRE** (Joseph de), l'illustre philosophe, auteur des *Soirées de Saint-Pétersbourg*, n. 1754, m. 1821.

L. a. signée M. ; Saint-Pétersbourg, 28 avril 1808, 2 p. in-4.

Curieuse lettre dans laquelle il fait connaître, sous le sceau du secret, qu'il est parent, par alliance de Napoléon ; il a, avec sa femme, un trisaieul commun.

95. **MARAT** (Jean-Paul), dit l'*Ami du Peuple*, fameux conventionnel et publiciste, n. 1744, assassiné en 1793.

L. a. s. au comte de. . . ., 1 p. 1/2 in-8.

Il le remercie de la marque d'amitié qu'il lui a donnée. « Je suis fâché que vous vous soyez autant dégarni pour moi. Je sens tout le prix du sacrifice, mais je serai ponctuel et j'espère m'acquiter avant que vous vous aperceviés du vide. »

96. MARAT (Jean-Paul).

> *L'Affreux réveil*, manuscrit aut., avec ratures et corrections, 12 p. in-4, dont 3 en épreuves corrigées. A la suite se trouve la brochure elle-même, qui a 18 p. pl. in-8.
>
> Précieux manuscrit du pamphlet célèbre, du 29 août 1790, relatif aux préludes des massacres de Nancy, qui eurent lieu le 31. On voit par ce manuscrit que les soi-disant lettres reçues par Marat et insérées dans son journal étaient, très souvent, de l'invention de l'*Ami du peuple*.

97. MARCEAU (François-Séverin Desgraviers), un des plus illustres généraux de la République, n. à Chartres, 1769, blessé mortellement à Altenkirchen, 1796.

> L. a. s. à Kléber ; Simeren, 15 brumaire an IV, 1 p. in-folio. Déchirure dans une marge n'atteignant pas le texte.
>
> Il lui donne des détails sur les opérations militaires. L'ennemi tient les gorges en forces et, lui, défend tous les débouchés. Pichegru l'a privé d'une brigade sur laquelle il comptait pour garnir son flanc. « Chacun pour soi aura-t-il dit, ce n'est pourtant qu'en voulant pour tous et en réunissant les moyens de chacun et en les liant pour ainsi dire que l'on peut espérer de grands succès et de grands résultats. »

98. MARIE-ANTOINETTE, reine de France, n. 1755, décapitée le 16 octobre 1793.

> Let. sig. au roi de Sardaigne ; Versailles, 15 août 1775, 3/4 de p. in-4. Cachets et soies. (*Collection de la marquise de Barol. Notice aut. de Silvio Pellico*).
>
> Lettre relative à la demande en mariage de Mme Clotilde de France avec le prince de Piémont, faite par le comte de Viry, au nom du roi de Sardaigne. « Les rares qualités dont ils sont doués l'un et l'autre leur assurent un bonheur parfait, et je suis persuadée que ma belle-sœur se conciliera aisément l'affection tendre que je sçais que Votre Majesté a pour le prince son fils. »

99. MARIE-ANTOINETTE.

> L. s. (secrétaire de la main), au prince Altieri ; Paris, 31 janvier 1791, 1/2 p. in-folio.
>
> Lettres de compliments à l'occasion du nouvel an.

L'affreux Réveil

A l'ami du Peuple.
Le 29 Août 1790.

Vous ne laisser que trop prévoir, M., nous touchons au moment d'entrer rouer. Si les gardes nationaux ne rentrent enfin en eux mêmes, pour se souvenir qu'ils ~~font citoyens~~ sont citoyens, ~~et~~ ~~~~. Si le peuple ne retrouve son énergie du 14 Juillet.

Les ennemis de la révolution ont levé le masque; ils se croient ~~~~ de leur ~~triomphe~~, ils parlent en vainqueurs. ~~~~ Jugés en ce discours tenu hier soir ~~à une table~~ d'hôte où quelques royalistes ~~~~ enragés faisaient éclater une insolente joie. Je refuserois de le croire, si je ne l'avois oui de mes deux oreilles.

" Graces au ciel, les choses vont ~~rentrer dans~~
" l'ordre, où le sang coulera à grands flots. Mais
" vous pouvez bien, nous voulons l'épargner. S'il
" y a moyen, nous ~~~~ capitulerons; ~~~~ voici notre
" plan de ~~conciliation~~. Nos affreux de payer.

100. **MARIE-LOUISE**, impératrice des Français, seconde femme de Napoléon I^{er}, n. 1791, m. 1847.

 L. s., en italien, au cardinal Caselli ; Colorno, 2 mai 1818, 1 p. in-4.

 Très jolie lettre dans laquelle elle parle du comte de Neipperg.

101. **MARIE DE MÉDICIS**, reine de France, seconde femme de Henri IV, n. 1573, m. 1642.

 Minute aut. sig. d'une lettre au cardinal de Lorraine ; s. d. 1 p. in-4, cachets bien conservés.

 Elle lui recommande M. de Chanvallon, qui doit lui parler de sa nièce. (Par suite d'une erreur protocolaire, la reine ayant employé cousin pour neveu, cette lettre ne fut pas envoyée et un trait de plume en croix fut passé sur la première page).

102. **MARLY-LE-ROI (documents sur)**.

 1º 10 pièces signées par des artistes peintres et sculpteurs ; 1683-1688, 10 p. in-4 oblong.

 Paiement de travaux exécutés au château de Marly par Noël Jouvenet, Jacques Prou, Nocret, Lespingola, etc.

 2º Réponse aut. de Louis XIV (66 lignes), en marge d'un rapport signé par MANSART ; Fontainebleau, 16 octobre 1700, 6 p. 1/4 in-folio.

 Rapport sur des travaux à exécuter à Versailles et à Marly.

 3º Réponse aut. de Louis XIV (20 lignes), sur un rapport aut. du duc d'Antin ; Versailles, 6 juillet 1708, 4 p. 3/4 in-folio.

 Intéressante pièce sur les réparations à faire aux châteaux de Marly et de Saint-Germain-en-Laye.

 4º *Etat des principaux lieux de la forest de Marly*, pièce manuscrite avec des remarques interlinéaires de la main de Louis XIV, 7 p. 1/2 in-folio.

103. MÉZERAY (Joséphine), la célèbre actrice, n. 1774, n. 1823.

1º P. s., 1 p. in-4 oblong.

2º L. s. par SAINT-PRIX, FLEURY, TALMA, MICHOT, DAMAS et M*me* THENARD, membres du Comité du Théâtre-Français, à Joséphine Mézeray ; Paris, 29 mars 1815, 1 p. in-4.

Ils l'informent qu'à partir du 1er avril 1816 son service cesse à la Comédie-Française. « Le Comité espère que vous ne doutez pas du regrêt qu'il a éprouvé en prenant cette mesure, nécessitée par des circonstances impérieuses.» — (Une note de collectionneur indique que J. Mézeray était grise les trois quarts de sa vie).

104. MILLARD (Charles), député de Saône-et-Loire à la Convention, n. 1754, m. 1825.

L. a. s. aux sans-culottes de la Société populaire de Châlon-sur-Saône ; Paris, 3 frimaire an II, 6 p. in-folio.

Curieuse lettre d'envoi d'un exemplaire de l'acte d'accusation contre la faction brissotine et d'un rapport de Robespierre sur l'état politique de la France vis-à-vis de l'Europe. Il les met en garde contre les intrigants et les hypocrisies des modérés et des feuillants.

105. MIRABEAU (Gabriel de RIQUETTI, comte de), le plus grand orateur de la Révolution, n. 1749, m. 1791.

L. a. s. à M. Boucher ; (Vincennes), 28 juin 1780, 1 p. 1/2 in-8.

Il raconte une scène violente qu'il a eue avec le marquis de Sade, son co-détenu à Vincennes. « Monsieur de Sades a mis hier en combustion le donjon, et m'a fait l'honneur en se nommant, et sans la moindre provocation de ma part comme vous croyez bien, de me dire les plus infâmes horreurs. J'étois, disoit-il, moins décemment, le giton de M. de R. et c'étoit pour me donner la promenade qu'on la lui ôtoit. Enfin il m'a demandé mon nom afin d'avoir le plaisir de me couper les oreilles à sa liberté. La patience m'a échappé et je lui ai dit : mon nom est celui d'un homme d'honneur qui n'a jamais disséqué ni empoisonné de femmes, qui vous l'écrira sur le dos à coup de cannes, si vous n'êtes roué auparavant. »

106. MOREAU (Victor), illustre général républicain n. 1763.

Blessé mortellement dans les rangs ennemis à la bataille Dresde en 1813.

1° L. s. à Jourdan ; Gorcum, 17 nivôse an IV, 1 p. 1/2 in-folio, vignette gravée de l'armée du Nord.

Il lui envoie un officier afin que, par son intermédiaire, Jourdan le renseigne exactement sur la situation de son armée.

P. s. ; Gênes, 29 prairial an VII, 1 p. in-4.

Ordre au citoyen P. M. Moreau de se rendre auprès de lui pour remplir les fonctions d'aide de camp.

107. MOREAU (Marie-François), député de Saône-et-Loire à la Convention, n. 1764, m. 1833.

14 l. a. s. aux membres de la Société des amis de la Liberté et de l'Égalité de Châlon-sur-Saône ; Paris, 2 janvier-17 décembre 1793, 27 p. in-4.

Intéressante correspondance dans laquelle il tient ses commettants au courant des travaux de la Convention et des conquêtes des armées. Le 21 janvier il leur fait part de la mort de Louis XVI. « Citoyens, il ne nous reste plus d'espoir de réconciliation avec les tyrans étrangers. Ils vont attaquer avec la rage du désespoir un peuple qui scait punir les despostes, mais, union, liberté et constance, voilà le cri de guerre qui nous procurera la victoire. »

108. MUNICIPALITÉ PARISIENNE, 30 pièces.

Lettres signées par Bailly, Pache, Boucher-René, Pétion, Chambon, Coulombeau.

109. MUSSET (Alfred de), le grand poète, membre de l'Académie française, n. 1810, m. 1857.

Manuscrit aut., signé en tête ; 14 juillet 1827 (?), 6 p. 1/2 in-4.

Composition française sur ce sujet : *Des qualités du législateur. Existent-elles en Dieu. Des qualités de celui qui reçoit les lois. Existent-elles dans l'homme ?* » Curieux spécimen de l'écriture d'Alfred de Musset.

110. MUSSET (Alfred de).

 P. aut., 4 p. in-folio.

 Fragment de la composition latine d'Alfred de Musset au concours général de 1827.

111. NEIPPERG (Albert-Adam, comte de), général autrichien, époux de l'impératrice Marie-Louise, n. 1774, m. 1829.

 L. a. s. au marquis de Maisonfort, Parme, 12 janvier 1827, 2 p. in-4.

 Superbe lettre dans laquelle il parle de l'impératrice Marie-Louise et de ses occupations.

112. PARIS.

 Rapport d'un agent de police ; 28 prairial an II, 1 p. in-folio.

 Cette pièce est signée G. et l'on suppose qu'il s'agit de Guérin, agent particulier de Robespierre. Il dénonce le ci-devant baron Monce, qui tient un tripot au Palais-Royal. En marge Robespierre a écrit : *Arrêter Monce*. L'agent signale encore les rassemblements de rentiers et rapporte leurs propos au sujet du décret de Cambon concernant les rentes viagères.

113. PARIS.

 Pièce manuscrite ; (juin 1692), 1 p. 1/2 in-4. *Tachée d'humidité.*

 CURIEUSE PIÈCE. C'est une requête adressée au P. La Chaize pour faire enlever une statue de femme nue qui se trouvait dans le Jardin des Tuileries. « On a entendu dire des discours horribles sur sa posture à plusieurs gens qui s'arrestent à la contempler. » La requête fut soumise à Louis XIV, qui a écrit de sa main la note suivante : « A Villarcerf, pour voir si ce qui est contenu dans ce papier est vrai. »

114. PERRAULT (Charles), l'inimitable auteur des *Contes*, n. 1628, m. 1703.

 L. aut. ; 22 juin 1690, 2 p. 1/2 in-8.

 Curieuse lettre à un adversaire littéraire, à qui il ne daignera

pas répondre. Le même auteur s'attaque à Corneille, dont il critique la versification ampoulée, peu convenable à la tragédie: « Je suis persuadé que celuy à qui on sacrifie M. de Corneille n'en est point consentant et l'auteur s'est trompé quand il a cru lui faire plaisir. Cela produit une indignation qui fait tort à son héros. »

115. PIRON (Alexis), le célèbre poète grivois, n. à Dijon, 1689, m. 1773.

L. aut. (au président de l'Académie de Caen); 13 décembre 1755, 4 p. in-4.

Il remercie pour un pâté qu'on lui avait envoyé en guise de jeton de présence. « Je suis ravy de m'apercevoir que mon épigramme vous ait plu. Elle est douce et mesurée. S'il n'est pas plus sage qu'il l'a été, je ne réponds pas de l'être longtemps autant que je le suis là. Les mains me démangent. Un lévrier n'est pas plus âpre sur les pinces du cerf. J'ai le nez haut; il y a fait monter la moutarde, et avant de finir il me reste encore des milliers d'épigrammes à éternuer. »

116. PIRON (Alexis).

L. a. s. à Moncrif, 3 p. in-4, adresse et cachet.

Il lui demande son indulgence s'il consent à examiner sa *Métromanie*.

117. POMPADOUR (Jeanne-Antoinette POISSON, marquise de), la plus célèbre des maîtresses de Louis XV, n. 1721, m. 1764.

L. aut. à la comtesse de Luxbourg; ce 31, 2 p. in-8, cachet brisé avec les 3 tours.

Elle dit qu'elle a été enchantée de recevoir le roi à Bellevue. « La maison quoique pas bien grande est commode et charmante, sans mille espèce de magnificence. Nous y jourons quelques comédies. Les spectacles de Versailles n'ont pas recommencé. Le roy veut diminuer sa dépense dans toutes les parties quoyque celle-là soit peu considérable, le public croyant qu'elle l'est. » Elle lui annonce la création de l'Ecole militaire ; le roi y a travaillé depuis un an, sans que ses ministres en aient connaissance.

118. PRASLIN (Théobald de CHOISEUL, duc de), pair de France, fameux par l'assassinat de sa femme, la fille du maréchal Sebastiani, n. 1805, m. par suicide, 1847.

 1° L. a. s. ; Paris, mardi, 1 p. in-8.

 2° L. a. s. de la DUCHESSE DE PRASLIN à Madame Sohier ; 10 janvier 1826, 1 p. 1/2 in-8.

119. PROCÈS ET EXÉCUTION DES GIRONDINS.

 5 l. a. s. de PACHE, maire de Paris, à Hanriot, commandant en chef de la garde nationale ; Paris, 3 au 10 brumaire an II (24-31 octobre 1793), 5 p. in-4 ou in fol., vig. et tête impr.

 PRÉCIEUX DOSSIER HISTORIQUE. Pache prévient Hanriot qu'il y a beaucoup de monde dans la salle du palais de Justice (pour le procès des Girondins) et l'invite à envoyer un renfort pour maintenir la tranquillité et le silence (3 brumaire). — Nécessité de surveiller les abords de la Conciergerie (6 brumaire). — Prière d'exercer une surveillance sévère autour du Palais et des prisons. « Il serait possible que les malveillants redoublassent d'efforts aujourd'hui pour occasionner du mouvement. » (9 brumaire.) — Le jugement vient d'être rendu. Il faut donc prendre des précautions pour assurer la tranquillité (10 brumaire). — Ordre de ne pas faire de visites domiciliaires, vu les circonstances (10 brumaire).

120. QUINAULT (Jeanne-Françoise), la célèbre actrice, n. 1700, m. 1783.

 L. aut. à Madame de Grafigny, 1 p. in-8.

 Piquante épître, qui débute ainsi : « Distes un peu, Madame, comment vas votre belle gueule et diste-le sans vous tourmanter. »

121. RACHEL (Elisa-Félix, dite), la grande tragédienne, n. 1820, m. 1858.

 L. a. s. à Jules Janin, 1 p. 1/2 in-8.

 Curieuse lettre. Elle lui annonce qu'elle ne veut pas laisser passer une attaque du *Corsaire* ; elle veut se défendre car elle se

sent trop forte avec lui pour garder un silence stoïque. « J'aime mieux être femme, c'est-à-dire trouver du plaisir à me venger. »

122. RAUCOURT (Françoise-Marie-Antoinette SAUCEROTTE, dite Mlle), tragédienne, sociétaire du Théâtre-Français, n. 1756, m. 1815.

L. a. s. Fanny R. à Madame Daussy ; Milan, 17 juin 1812, 3 p. in-8.

Lettre de compliments à l'occasion de sa fête et lui demande de lui consacrer au moins trois semaines, lors de son retour. — On a joint une lettre signée par les membres du comité du Théâtre-Français, qui expriment à Mlle Raucourt leur regret de lui voir prendre sa retraite, et 4 lettres adressées à Mlle Raucourt, dont deux par un amoureux pour demander un rendez-vous.

123. RÉCAMIER (Juliette BERNARD, Madame), la reine de l'Abbaye au bois, n. 1777, m. 1849.

L. a. signée J. R. à un duc ; Auteuil, 1 p. in-8.

Elle l'informe qu'elle s'est installée à Auteuil pour y passer l'été. Elle l'invite à l'y venir voir. « Je n'ai pas besoin de vous dire que toujours et partout je serai charmée des moments que vous voudrez bien me donner. »

124. RELIQUES ROYALES.

Portraits de Louis XVI et de Marie Antoinette, de profil, dans le même médaillon, imprimés sur soie, in-32.

On a joint un fragment de soie qui aurait appartenu à la robe de Madame Elisabeth et un fragment de la cocarde attachée au chapeau de Louis XVI, par Bailly, le 7 octobre 1789, à l'entrée du Roi à Paris par la barrière des Bonshommes.

2º Portraits du dauphin et de Madame, de profil, dans le même médaillon, imprimés sur soie, in-32. On y a joint les mêmes fragments indiqués ci-dessus.

Nous n'avons aucun renseignement sur l'authenticité de ces attributions.

125. RETZ (Jean-François-Paul de Gondy, cardinal de), archevêque de Paris, un des chefs de la Fronde, auteur de *Mémoires*, né 1614, m. 1678.

L. a. s. ; Commercy, 6 juillet 1671, 1/2 p. in-4.

Il promet à son correspondant de faire ce qu'il désire touchant les pères de Saint-Maur.

126. RICHARDSON (Samuel), célèbre romancier anglais, auteur de *Clarisse Harlowe*, n. 1689, m. 1761.

L. a. s. à Miss Grainger ; 7 mai 1753, 1 p. 1/2 in-4. *Rare*.

127. ROBERT (document sur Hubert), le célèbre peintre et graveur, n. 1733, m. 1808.

P. s. par Merlin, de Thionville ; E. Lacoste, Vadier, Goupilleau, de Fontenay, Louis, du Bas-Rhin, Legendre, Dubarran, membres du Comité de sûreté générale ; 17 thermidor an II, 1 p. in-folio.

Ordre de mettre en liberté sur le champ le citoyen Robert, « pintre ».

128. ROBESPIERRE (Maximilien de), le fameux conventionnel, n. à Arras, 1758, décapité le 28 juillet 1794.

Minute aut. sig., écrite au nom du Comité de salut public, à Hentz, représentant du peuple à l'armée des Ardennes ; Paris, 13 brumaire an II, 2 p. 1/2 in-4, fortement tachée d'encre.

Il l'invite à se rendre à l'armée du Nord pour aplanir la rivalité qui s'était élevée entre les représentants Duquesnoy et le général Jourdan, au sujet de leur mérite respectif dans le gain de la bataille de Wattignies.

129. ROBESPIERRE (Maximilien de).

P. s., signée aussi par Billaud-Varenne, Couthon et Collot

D'HERBOIS ; 25 prairial an II, 1 p. in-folio, vignette imprimée.

Ordre d'arrêter le nommé Rivarol, se disant Lereau, demeurant rue des Victoires, n° 18.

130. ROBESPIERRE (Maximilien de).

Manuscrit autographe, 25 p. in-4, sur des papiers de grandeur inégale.

PRÉCIEUX MANUSCRIT. C'est le projet, rédigé par Robespierre, du réquisitoire prononcé par Saint-Just contre les Dantonistes. Cette pièce montre la collaboration de Robespierre et de St-Just. Elle a été publiée dans une brochure intitulée : *Projet rédigé par Robespierre du rapport fait à la Convention nationale par Saint-Just, contre Fabre d'Eglantine, Danton, Philippeaux, Lacroix et Camille Desmoulins, etc...* Paris 1841, in-8. Cette brochure est jointe à l'autographe, ainsi que le rapport imprimé de Saint-Just. Le tout est réuni dans une reliure, demi-maroquin rouge avec coins.

131. ROBESPIERRE jeune, (Augustin-Bon de), conventionnel, frère du précédent, né à Arras, 1764, guillotiné le 28 juillet 1794.

L. a. s. à Ricord ; Nice, 23 vendémiaire an II, 1 p. 1/4 in-4.

Très belle lettre où il annonce une victoire remportée par le général Dugommier.

132. ROBESPIERRE jeune, (Augustin-Bon de).

P. s. ; Nice, 29 ventôse an II, 1 p. in-folio, tête imprimée, cachet brisé.

133. ROLAND (Marie-Jeanne PHLIPON), une des femmes les plus illustres de la Révolution française, n. 1754, décapitée en 1793.

L. a. s. (à Buzot) ; (prison de Sainte-Pélagie, 1er juin 1793), 1 p. 3/4 in-32.

Précieuse lettre écrite après son arrestation. « *Aujourd'hui sur le trône et demain dans les fers. C'est ainsi que l'honnêteté se*

traite en révolution, mon pauvre ami !... Me voici en bonne maison pour tant qu'il plaira à Dieu. Là, comme ailleurs, je suis assès bien avec moi-même pour ne point souffrir des changemens. Il n'y a pas de puissance humaine capable d'enlever à une âme saine et forte l'espèce d'harmonie qui la tient au-dessus de tout... »

134. ROUGET DE LISLE (Joseph), l'illustre auteur de la *Marseillaise*, n. 1760, m. 1836.

L. a. s. à M. Tastu ; Choisy-le-Roi, 21 juin 1832, 1 p. 1/2 in-4.

Il demande à terminer un travail, cette bagatelle serait tout à fait à l'ordre du jour. « Avant de faire mon paquet, j'aimerais tant à me mettre en ligne encore une fois contre ces misérables du carlo-royalisme, de la prêtraille, et leurs adhérents quels qu'ils soient. »

135. ROUSSE (Edmond), avocat, membre de l'Académie française, n. 1817, m. 1906.

L. a. s. ; Paris, 4 juin 1871, 4 p. in-8. Coupée dans les plis.

Lettre très intéressante sur la Commune ; il rappelle ses demarches pour sauver les ôtages et fait le tableau de Paris en ruines.

136. ROUSSEAU (Jean-Jacques), l'illustre écrivain, n. 1712, m. 1778.

L. a. s. (au libraire Duchesne) ; Motiers, 11 août 1765, 11 août 1765, 2 p. 3/4 in-4.

Belle et intéressante lettre relative à un de ses ouvrages. Il lui retourne les planches corrigées, et il compte rester à Motiers tout l'hiver, afin d'être à portée de voir les épreuves. Il désire avoir quelques bonnes épreuves de ses portraits, on lui en demande de tous les côtés et il a été forcé de reprendre à Mlle le Vasseur celui qu'il lui avait donné. On a imprimé à Lyon une lettre anonyme où l'auteur, homme très considéré et très digne de l'être, rendait un compte très fidèle des tracasseries que le clergé de ce pays lui a suscitées. M. de Montmolin, ministre de ce village, a cru devoir faire imprimer, en réponse, une dizaine de lettres très dignes de lui dans lesquelles il débite tant de mensonges et traite l'anonyme si brutalement qu'il l'oblige à continuer sa relation et à se nommer. Il publiera plusieurs pièces et entre autres une longue lettre

où il rend compte de ce qui s'est passé entre M. de Montmolin et lui depuis son arrivée dans ce pays. « Je ne m'imagine pas que toutes ces tracasseries intéressent beaucoup le public où vous êtes cependant comme on aime assez à connaître un peu en détail les manœuvres des gens d'Eglise, peut-être que cette raison pourrait rendre ce nouvel écrit intéressant. D'autant plus que ce minist e qui est un intrigant ne manquera pas de remplir la France et les journaux de sa brochure. »

137. SAINT-EVREMOND (Charles de MARGUETEL DE SAINT-DENIS de), célèbre écrivain, n. 1613, m. 1703.

L. a. s. à l'abbé de Hautefeuille ; s. d., 1 p. in-4, *Rare aut. sig.*

Lettre relative au règlement des rentes qui lui sont dues par contrat par le maréchal et la maréchale de Créqui.

138. SAINT-JUST (Louis-Antoine de), célèbre conventionnel, né à Decize (Nièvre) en 1767, guillotiné le 28 juillet 1794.

L. a. s. (à son ami Thuillier ?) ; s. d. 1 p. in-8. *Rare.*

Curieuse épître. Il répondra prochainement à ses lettres ; il ne le peut en ce moment, car il succombe à l'ouvrage, et ne sait par où commencer. Suivent quelques reproches au sujet de son silence. Il sait pourtant qu'ils avaient l'habitude de se consulter, de tout se dire. « Porte-toi bien ; conduis-toi bien ; dis-moi si tu es toujours poursuivi par les rumeurs de la Révolution... Adieu ; je fais ici de mon mieux ; sans ambition et sans envie, je m'occupe du bien public, et voilà tout. »

139. SCARRON (Paul), poëte burlesque, auteur du *Roman Comique*, premier mari de Mme de Maintenon, n. 1610, m. 1660.

L. s. (au marquis de Marcilly), 4 p. in-4.

Il lui recommande son beau-frère M. d'Aubigné, qui voudrait avoir une cornette dans un régiment de cavalerie.

140. SCRIBE (Eugène), le célèbre auteur dramatique, membre de l'Académie française, n. 1791, m. 1861.

L. a. s., 6 p. in-8.

Curieuse lettre dans laquelle il propose des changements qui

[Manuscript letter — largely illegible handwriting]

transformeront une pièce appelée primitivement *Le duc d'Albe* en une autre qui deviendra *Charles de Montfort*.

141. SCRIBE (Eugène).

L. a. s. au directeur du théâtre du Gymnase ; Sericourt, 13 octobre 1858, 3 p. in-8.

Curieuse lettre dans laquelle il demande que ses primes de droit d'auteur soient égales à celles qu'il reçoit du Théâtre-Français pour les pièces, jouées au Gymnase, qui auraient pu être reçues à ce dernier théâtre.

142. SCRIBE (Eugène).

L. a. s. à M. Doazan ; Paris, 6 octobre (1835), 3 p. in-8.

Curieuse lettre relative à son élection à l'Académie française. « Or tu ne sais pas ce que c'est que des visites académiques ; les autres ne sont rien auprès de celles-là. Il y a bien plus d'intrigues, de menées, de cabales, de conciliabules et de complots pour être académicien que pour être député, sans compter que les députés et les sénateurs s'en mêlent. Il n'y en a que pour eux et dans ce moment c'est mon titre d'homme de lettres qui me fait le plus de tort ; si j'étais homme politique je serais déjà nommé par nos sénateurs littéraires. »

143. SEPTEMBRE 1792.

P. a. s. de Dorat-Cubières ; au Comité permanent de la section des 4-Nations, 3 septembre, l'an IV de la liberté (1792), 2 heures du matin, 1 p. in-4.

Bon pour deux brocs de vin de 12 pintes chacun pour « nos frères d'armes ».

144. SERGENT (Antoine-François), député à la Convention, beau-frère de Marceau, auquel on doit la fondation du Musée français et du Conservatoire, né à Chartres en 1751, m. 1841.

L. a. s. à Tissot ; Nice, 12 fév. 1834, 3 p. in-4. Léger raccommodage.

Lettre des plus curieuses où il le félicite sur la campagne qu'il

doit entreprendre pour faire ressortir les bienfaits d'une révolution qu'on veut faire passer pour horrible et odieuse. Il se met à sa disposition et parle d'un mémoire qu'il a rédigé et dont il a adressé le manuscrit à Paris. Il lui enverra ses notes par M. Meyerbeer.

145. SERGENT-MARCEAU (Antoine-François).

L. a. s. à M. Aubert du Pin; Brescia, 25 juillet 1813, 2 p. 1/4 in-4.

146. SERGENT-MARCEAU (Antoine-François).

L. a. s. à M. Marschal, à Chartres; Nice, 15 janvier 1843, 3 p. in-4.

Curieuse lettre dans laquelle il parle de Blanqui, l'économiste et raconte que lui, ex-jacobin de 89, il réunit chez lui un curé, un jésuite avec un ministre protestant.

147. SÉVIGNÉ (Marie de RABUTIN-CHANTAL, Marquise de), l'illustre épistolaire, n. 1626, m. 1676.

L. aut. à sa fille; Angers, 20 septembre (1684), 4 p. in-4. Probablement incomplète.

Rare et précieuse lettre dans laquelle elle lui dit tout le plaisir qu'elle a ressenti en lisant la lettre qu'un abbé lui a remise de sa part sur le pont de Saumur. « Vous estes pour moy toutes choses, et jamais on a esté aymée sy parfaitement d'une fille bien aymée que je le suis de vous. »

148. SIEYES (Emmanuel), célèbre constituant et conventionnel, membre du Directoire, n. 1748, m. 1836.

L. a. s. au ministre des finances; Marly, 31 mai 1813, 1 p. in-4.

149. SOMBREUIL (Marie-Maurille VIROT de), héroïne de la Révo-

lution, qui sauva son père des massacres de septembre, n. 1774, m. 1823.

L. a. s. à M^me de Longueval de Petypas, en son hôtel, à Lille ; Limoges, 29 fév. 1789, 1 p. in-4.

Belle et charmante épître, par laquelle elle annonce qu'elle vient d'arriver à Limoges, lieu de sa naissance, où elle se trouve avec ses deux frères, au milieu d'une famille qui les aime tendrement. « Mon grand-père, dit-elle, a 86 ans et ma grand-mère 70. Il y avait très longtemps qu'ils ne nous avaient vus. Ainsi, vous devez juger de la manière dont nous avons été reçus : nous sommes en fêtes continuelles. »

150. TALLEYRAND (Maurice de), prince de Bénévent, le fameux diplomate et homme d'Etat, n. 1754, m. 1838.

L. aut. à Sainte-Foy ; Londres, 18 septembre, 3 p. in-8.

Curieuse lettre dans laquelle il signale l'attitude du gouvernement anglais, qui s'est mis à la tête d'une souscription en faveur des prêtres français. Il faudrait que tous les étrangers fussent obligés de sortir de la France et l'Angleterre peut faire pour cela beaucoup. « Quand on est Français on ne peut pas supporter l'idée que des Prussiens viennent faire la loi à notre pays. »

151. TALLIEN (Jean-Lambert), conventionnel, fameux par le rôle important qu'il joua le 9 thermidor, n. 1769, m. 1820.

L. a. s. (à Palloy) ; (Paris), 8 août 1791, 3 p. 1/2 in-4.

Lettre des plus curieuses, toute relative à l'impression du discours qu'il prononça, le 14 juillet, sur les ruines de la Bastille ; il donne des détails sur cette journée, parle de ses sentiments patriotiques, etc.

152. TALLIEN (Theresia Cabarrus, Madame), la reine de la réaction thermidorienne, épouse de Tallien, n. 1773, m. 1835.

L. a. s. à Botot ; 12 messidor an IV (30 juin 1796), 1 p. 1/2 in-8.

Elle recommande chaudement une dame dont la famille a fait des pertes énormes.

153. TALLIEN (Thérésia CABARRUS, Madame).

Billet a. s. à Réal ; ce 30, 1/2 p. in-8.

Jolie pièce signée *Thérésia Cabarrus Tallien*.

154. TALMA (François), le grand tragédien, n. 1763, m. 1826.

L. a. s. t. à Caroline Talma, à Bruxelles ; Paris, 15 mars, 2 p. 1/2 in-4.

Jolie lettre à sa femme. Il lui donne quelques détails sur ses projets d'avenir et lui dit qu'il consent à ce qu'elle s'achète un châle, s'il est beau et s'il elle en a grande envie, malgré leurs embarras d'argent.

155. TALMA (François).

L. aut. à la citoyenne Petit (Caroline) ; s. d., 1 p. 1/4 in-8.

Il la supplie de l'attendre chez elle jusqu'à l'heure du spectacle. « Si vous pouvez concevoir la peine que j'éprouverois si je ne vous voyais pas aujourd'hui, vous me rendriez le service que je vous demande. A vous pour ma vie, tout à vous pour jamais, Caroline. »

156. THÉATRE DU XVIIIᵉ SIÈCLE.

Une liasse considérable de manuscrits de pièces de théâtres, venant en partie des papiers de Favart. On y trouve des pièces du théâtre de la foire, des arlequinades, des pièces de Favart, Panard et Fuzellier.

157. TURENNE (Henri de LA TOUR, vicomte de), l'illustre guerrier, maréchal de France, n. 1611, tué 1675.

L. a. s. à Madame de Turenne ; (Fontainebleau, 20 octobre 1661), 3 p. in-4, cachets.

Superbe lettre dans laquelle il l'assure de son amitié et de son estime. « Les mesmes réflexions que je foisois dans les rues de Paris je les faits icy. Nous nous cognoissons si bien qu'il ne s'en faut pas dire davantage, car on s'esloigne toujours plus à la fin du discours qu'au commencement. »

158. **VAUVENARGUES** (Luc de CLAPIERS, marquis de), l'illustre moraliste, n. 1715, m. 1747.

Pièce aut., 1 p. in-4.

Fragments des *Nouveaux caractères*.

159. **VENDÉE en 1793.**

3 l. aut. sig. de FÉLIX, commissaire national chargé par la Commune de Paris d'accompagner l'armée des sections contre la Vendée, président de la commission révolutionnaire d'Angers, à sa section ; Tours et Saumur, 24 juin au 30 août 1793, 9 p. in-4.

IMPORTANT DOSSIER HISTORIQUE. Lettres non moins curieuses par le cynisme du style que par l'intérêt des détails qu'elles contiennent. En voici une analyse. — 27 juin : Annonce de l'évacuation de Saumur par les *fanatiques assassins*. Beaucoup ont quitté cette *armée infernale* pour faire leurs moissons. Ceux qui sont restés fidèles à leurs chefs se portent sur Angers, et, chemin faisant, se cachent dans les bois pour partager le fruit de leur brigandage, « car ils ont tout pillé en quittant Saumur. » Les forces arrivent de tous côtés. Six bataillons parisiens s'exercent sous les murs de Tours, et bientôt Biron et Salomon iront à la rencontre de ces *coquins de fanatiques*. La nouvelle de leur entrée dans la ville de Niort est un faux bruit. Maintenant que les bases de la Constitution sont posées, il pense qu'il faudrait envoyer des missionnaires parisiens dans les départements pour les préparer à l'acceptation. — 6 juillet : Biron lui annonce que les rebelles ont été battus à plate couture aux environs d'Ancenis, et l'on apprend dans l'instant qu'ils ont été *frottés de la bonne manière* aux Sables. Il a été choisi par Ronsin pour former le tribunal militaire. « Nous travaillons jour et nuit... Je vous envoy cy joint notre coup d'essai. La guillotine était encore pucelle, et Sanglier, cy-devant, fort amateur de pucellages, en a eu la fleur... Je compte partir demain pour suivre l'armée, pour faire guillotiner sur-le-champ tous les traîtres, s'ils osent se montrer. Depuis l'installation de notre tribunal dans cette ville, qui n'est que de cinq juges, tous les aristocrates tremblent comme des feuilles... J'espère vous apprendre sous peu l'extinction totale des fanatiques assassins qui ravagent la Vendée. » — 30 août : Annonce d'une prochaine décisive victoire sur ces *infâmes parricides* qui n'ont cessé de déchirer le sein de la République. Leurs prédicants les exhortent à redoubler de prières et de courage. La garnison de Mayence est attendue demain, « Nous attendons avec la plus grande impatience le retour du général Ros-

signol, qui doit être à Paris, et que les députés Goupilleau et Bourdon de l'Oise ont suspendu, *je ne sais pourquoi...* » Santerre commande Saumur en son absence. La commission républicaine se divise sur trois points. « Je vous envoye cy joint plusieurs jugements de La Pelosse, fameux contre révolutionnaire que notre tribunal a condamné à mort malgré ses défenses fines et astucieuses. La République hérite (à ce qu'on dit) de 30 à 40 mille livres de rentes, qui feront grand bien à quelques bons Sans-Culottes. » Annonce d'une victoire à Luçon. « Custines a la tête tranchée et Rossignol revient à son poste ; tant mieux. »

160. VERNET (Horace), le célèbre peintre de batailles, n. 1789, m. 1863.

L. a. s. ; Paris, 29 mars 1855, 3 p. 1/2 in-8.

Il explique à son correspondant qu'il ne reçoit plus aucune lettre de l'armée d'Orient ; il s'en est plaint en haut lieu. « On m'a répondu : si on laissait tout arriver à Paris et vice versa, le secret de l'armée d'Orient serait bientôt celui de la comédie. Aussi ne sommes nous instruits de ce qui se passe chez eux que par des bruits sourds qui circulent, car le baillonnement de la presse ne laisse rien transpirer. »

161. VOISENON (Claude-Henri de Fusée de), célèbre poëte et auteur dramatique, membre de l'Académie française, n. 1708, m. 1775.

1° L. aut. à Madame Favart s. d., 1 p. in-4.

Curieuse lettre, prose et vers, dans laquelle il lui offre son hommage. Une note indique que cette lettre est sans doute la première que l'abbé Voisenon ait écrite à Madame Favart.

2° L. a. s. à Favart fils, 3 p. in-4. — 3 l. aut. au même ; 1760-1772, 9 p. in-8 ou in-4. *Jolies lettres intimes.*

162. VOISENON (Claude-Henri de Fusée de).

Manuscrit aut., (1771), 7 p. in-4.

Discours prononcé à l'Académie française en recevant le prince de Beauvau, élu en remplacement du président Hénault.

163. WASHINGTON (George), l'illustre homme d'État américain, n. 1732, m, 1799.

> L. a. s. au colonel Monroe ; Mount Vernon, 25 juin 1794, 1 p. in-4. *Rare.*

> Il lui envoie un pli qu'il n'a pu lui remettre à son passage à Baltimore, parce que Monroe était parti le matin de son arrivée dans cette ville.

164. WESTERMANN (François-Joseph), échevin de Strasbourg, général, qui se distingua par son audace en Vendée, n. 1764, décapité avec Danton en 1794.

> L. s. ; au quartier-général de Châtillon, 3 juillet 1793, 8 p. in-4.

> Il raconte la prise d'une hauteur défendue par 8 à 10.000 brigands, qui avaient dix pièces de canon.

Imprimerie moderne de Dreux. J. LEFEBVRE, 9 Grande rue.

www.ingramcontent.com/pod-product-compliance
Lightning Source LLC
Chambersburg PA
CBHW071436220526
45469CB00004B/1552